BACON

El drama de la carne

Germán Piqueras

Primera edición: febrero de 2019

© Del diseño y el texto:
Germán Piqueras
germanpiqueras@hotmail.com
www.germanpiqueras.com

ISBN: 9781797886138
Sello: Independently published

Queda prohibida, salvo excepción prevista en la ley, cualquier forma de reproducción, distribución, comunicación pública y transformación de esta obra sin contar con la autorización de los titulares de la propiedad intelectual. La infracción de los derechos mencionados puede ser constitutiva de un delito contra la propiedad intelectual (arts. 270 y ss. del Código Penal)

ÍNDICE

Sobre el autor **7**

Bacon. El drama de la carne **9**

Bibliografía **33**

SOBRE EL AUTOR

Germán Piqueras Arona es doctor en Bellas Artes (UPV, 2017), así como máster en Patrimonio Cultural (UV, 2011) y licenciado en Bellas Artes (UPV, 2009). Ha trabajado como profesor de pintura y dibujo en diversos centros culturales de Madrid (Conde Duque, Galileo, Luis Gonzaga...). Como ilustrador, destacan sus dibujos para *El Caso* (2016) o sus ilustraciones para editoriales como Tirant lo Blanch. Como articulista, ha escrito para medios relacionados con la cultura como *Descubrir el Arte*. Su tesis *Muerte y expresión artística. La vivencia de la muerte y su repercusión en el arte europeo del siglo XX* fue

calificada sobresaliente *cum laude* por la Universitat Politècnica de València.

El drama de la carne.
Francis Bacon

Se puede afirmar que la muerte fue una constante en la vida y en la obra de Francis Bacon (Dublín, 1909- Madrid, 1992), un claro e imprescindible representante del temor y la agresividad en el siglo XX, tal como leemos en estas palabras de Luigi Ficacci:

> "La obra de Bacon es indispensable para entender el espíritu del siglo XX. Nadie antes que él, tras el trauma extraordinario infligido a toda la humanidad por la Segunda Guerra Mundial, ha logrado expresar la tragedia del individuo inmerso en una sociedad externamente vencedora y abocada de forma inevitable a un progreso que aparentemente sólo podía conducir al

bienestar y a la explicación de todos los aspectos oscuros de la existencia"[1].

Desde que era un niño, Bacon tuvo presente la muerte y sus primeros acercamientos a esta tuvieron lugar antes del comienzo de la Primera Guerra Mundial. Andrew Sinclair señala que el artista tiene recuerdos de cuando el regimiento de caballería británica entró galopando por el sendero de acceso del establecimiento que tenía su padre, así como de otra experiencia que marcó y aterrorizó al pequeño.

Al parecer, observar cómo el marido de su abuela, Walter Loraine Bell, se dedicaba a ahorcar gatos mientras su abuela, su madre y su tío se veían obligados a encerrarse en los armarios ante la cercanía de Bell, es algo que impactó al pequeño, según narra Sinclair: "Aquellas mutilaciones físicas permanecieron grabadas para siempre en la mente del pequeño"[2].

[1] FICACCI, Luigi, *Bacon*, Taschen, Colonia, 2006, p. 10.
[2] SINCLAIR, Andrew, *Francis Bacon*, Circe, Barcelona, 1995, p. 24.

Otro de los primeros recuerdos de la muerte para el artista irlandés fue a los cinco años, cuando Bacon se mudó a Londres. El artista rememora a su padre hablando de la Primera Guerra Mundial, que acababa de comenzar, pues este era empleado en el Ministerio de la Guerra. El recuerdo de los militares esparciendo sobre el suelo un líquido fosforescente con regaderas, "hasta que las ásperas hojas de hierba refulgían formando zigzags"[3], le resultó impactante. También la visión de las ambulancias de "tonos fangosos pintadas con cruces rojas –la imagen de la sangre contra el color de la tierra– que transportaban a los heridos hasta los hospitales"[4] distraían y fomentaban la imaginación del artista, "un niño reservado que captaba cuanto veía"[5].

Por tanto, se puede afirmar la conciencia de peligro inminente que tuvo desde que era un niño, tal y como declaró a David Sylvester siendo ya

[3] *Ibídem*, p. 18.
[4] *Ibídem*.
[5] *Ibídem*.

adulto: "Tuve conciencia de lo que se llama la posibilidad de peligro desde muy pequeño"[6]. En el Hyde Park de Londres se erigieron barreras y líneas de baterías antiaéreas, que cada noche podían disparar hasta cuarenta mil obuses de tres pulgadas contra los aparatos alemanes que les amenazaban. Bacon recogía los restos de aquellos fragmentos de obús y metralla junto a su hermano y amigos, para ellos representaban *souvenirs*, "eternos recordatorios de cuán fácilmente podía llover el azar de la muerte desde los cielos"[7]. Pero el horror más penetrante para los niños de Londres de aquella época era el zepelín, pues los que los vieron sobrevolar por la capital británica "recordarían siempre las distantes serpientes del aire y el terror que descargaban"[8].

Para Sinclair resulta complicado especificar en qué medida afectaron

[6] SYLVESTER, David, *La brutalidad de los hechos. Entrevistas con Francis Bacon*, Ediciones Polígrafa, Barcelona, 2009, p. 71.
[7] SINCLAIR, Andrew, *Op. cit.*, p. 30.
[8] *Ibídem*, p. 33.

los primeros noticiarios bélicos y las ocasionales fotografías del frente occidental a un niño como Bacon, hipersensible y en una edad impresionable. El artista irlandés siempre encontraría "gran parte de la verdad de la vida en el temor y los gritos, la oscuridad y la deformación, la distorsión y la violencia"[9].

En 1919, tras regresar a Irlanda, tiene lugar una serie de acontecimientos, tales como un crimen múltiple que Bacon escucharía relatar durante su niñez. Fue una época llena de miedo e inseguridad, fruto de la inestabilidad que precedió a la independencia de Irlanda que, indudablemente, afectó a Bacon. También en este país tuvo lugar un incidente particular que influyó en sus imágenes de osamentas colgadas de ganchos de carnicero, pues conservó la imagen de cuerpos humanos colgados de una verja, sin llegar a verlos, pues se lo contaron, como recuerda Sinclair. Era un grupo de miembros del Real Cuerpo de

[9] *Ibídem.*

Policía Irlandesa, que fueron tiroteados mientras trepaban.

Otras influencias, en este caso culturales, importantes para Bacon, fueron *El Grito* de Munch, que se convirtió en un recuerdo imborrable para él, así como la niñera que grita con el rostro ensangrentado y las lentes destrozadas en el film *El acorazado Potemkin* de Eisenstein o la violencia de las imágenes de pasión y destrucción creadas por Buñuel en *Un perro andaluz,* que "habrían de desasosegarle durante el resto de sus días"[10]. A nivel personal, el fallecimiento de su hermano a causa de un trismo en Rodesia causó obsesión en Bacon, que años después de su muerte y tras herirse el dedo mientras cortaba patatas, temió envenenarse, como explica Sinclair, "son patatas sudafricanas"[11], exclamaba Bacon.

En su historia personal, su padre fue un elemento dominante en su vida y

[10] *Ibídem*, p. 68.
[11] *Ibídem*, p. 94.

esto da explicación, según Sinclair, a que en las primeras pinturas de Bacon hubiese referencias a las crucifixiones, como *Crucifixión*, de 1933, dando testimonio de su propio y mudo sufrimiento personal. A ello sumó "el grito contra la atrocidad de Goya como respuesta a las calamidades de su época: el Holocausto, los bombardeos y la fisión nuclear"[12].

De este modo, una obra que hila la temática de la crucifixión y Goya como referente es *Tres estudios para figuras al pie de una Crucifixión*, un tríptico de 1944 que, como señala Chris Stephens, "se mostró en el momento en que acababa la guerra y se revelaban los horrores de los campos de concentración"[13]. Esta circunstancia hizo que esta pintura pudiera representar un compendio entre el sufrimiento personal y el del mundo que le rodeaba.

[12] *Ibídem*, p. 98.
[13] STEPHENS, Chris, "Animal" en VV.AA., *Francis Bacon*, Museo Nacional del Prado, Madrid, 2009, p. 103.

Sinclair nos detalla que esta obra se centraba en la Grecia de Sófocles, Pericles y las Furias o Euménides liberadas, siendo las de la obra de Bacon las tres Furias que fueron las divinas vengadoras que pintó durante la Segunda Guerra Mundial como protesta: la de la izquierda se prepara para una decapitación, la del centro es una avestruz desplumada cuya boca emerge bajo un vendaje en el lugar donde debería estar la cabeza, y la de la derecha se muestra voraz y maligna. Las siguientes palabras de Sinclair describen el sentido de la pintura:

> "Parecía aullar ante la masacre de los más de veinte millones de muertos del conflicto en un momento en que la nación se preparaba para celebrar una victoria que parecía de justicia. Bacon había trabajado en aquel tríptico durante los últimos años de la contienda, vertiendo en él sus traumas por medio de ásperas pinceladas"[14].

Manuela Mena analiza al respecto de esta pintura, que Bacon usa "la moderna belleza del color de

[14] SINCLAIR, Andrew, *Op. cit.*, p. 104.

Velázquez"[15] para conseguir la brutalidad de la figura ensangrentada. En esta misma dirección, entre los dos últimos cuadros citados, realizados en plena Segunda Guerra Mundial, cabe hacer alusión a la descripción de Sinclair de *Hombre con gorra*, de 1943:

> "Nos muestra el grito autoritario de una boca tocada por la gorra de plato de un oficial; el cuerpo aparece sugerido en forma de bestia agazapada sobre una barra en el interior de una jaula"[16].

Para el escritor británico la guerra afectó a Bacon psíquicamente, forzándole a vivir inmerso en una atmósfera de tensión y amenaza. Si bien nunca vio los campos de concentración, sí se apoyó en una especie de "libro funerario"[17] editado por la Oficina Central Norteamericana de Información basado en los campos, así como en películas de la guerra, para realizar una serie de cuadros donde mostraba el horror del

[15] MENA, Manuela, "Bacon y la pintura española. The Way to dusty death" en VV.AA., *Francis Bacon*, *Op. cit.*, p. 54.
[16] SINCLAIR, Andrew, *Op. cit.*, p. 93.
[17] *Ibídem*, p. 108.

Holocausto que ya no aparecen en los catálogos de sus obras, pues él mismo los destruyó.

En *Figura en un paisaje*, de 1945, refleja el peligro de la época, ya que Bacon añadió cañones de ametralladoras que, escribe Sinclair, "también podrían representar los tubos de los que escapaba siseando el gas venenoso en las cámaras de los campos"[18].

Otra obra de la misma época, *Pintura*, de 1946, evocaba según Stephens, "una atmósfera de horror frente a la violencia perpetrada por el hombre"[19]. En el cuadro suplía el cuerpo de Cristo crucificado por una res en canal, además de adornar la escena con "guirnaldas que evocan tanto una gran celebración, como la decoración tradicional de las carnicerías inglesas"[20]. Al respecto de esto, Sinclair hace alusión a las palabras de Bacon: "¿La osamenta? No sé... de

[18] *Ibídem*, p. 110.
[19] STEPHENS, Chris, *Op. cit.*, p. 103.
[20] *Ibídem*, p. 104.

niño me fascinaban las carnicerías"[21], algo que también aparece en una de las entrevistas mantenidas con Sylvester, en la que detalla:

> "Si vas a uno de esos grandes almacenes y recorres esos grandes salones de muerte, ves carne y pescados y aves, todo muerto, desplegado allí ante ti. Y, claro, como pintor uno capta y recuerda esa gran belleza del color de la carne [...] Cuando entras en una carnicería y ves lo hermosa que puede ser la carne y luego piensas en ello, puedes pensar en todo el horror de la vida... de que una cosa viva a costa de otra"[22].

En estas palabras se pone de manifiesto la importancia que para el pintor tiene la imagen de la carne desprovista de vida. Lo interesante que puede resultar desde la perspectiva de lo visual. Al respecto, Stephens reflexiona sobre las creencias religiosas de Bacon y señala que:

[21] SINCLAIR, Andrew, *Op. cit.*, p. 111.
[22] SYLVESTER, David, *Op. cit.*, p. 43.

"Aunque la naturaleza del asunto hace blasfemar la comparación de la Crucifixión con una carnicería, es justamente congruente con la creencia de Bacon en un mundo sin Dios"[23].

No obstante, cabe resaltar que debido a los graves acontecimientos que tienen lugar en la Europa del siglo XX, se puede hablar de una importante pérdida de la fe religiosa. Para el pintor, en este siglo ya no había posibilidad alguna de recuperar la fe. Manuela Mena hace alusión a las afirmaciones de Bacon en este sentido:

"El concepto de Shakespeare sobre la brevedad y vanidad de la vida y la inexorabilidad de la muerte impregnó también la cultura de la España del siglo XVII en la que vivió Velázquez. Entonces, como concedía Bacon, todavía había *un cierto tipo de posibilidades religiosas* a las que el hombre podía aferrarse, y que ya en su siglo XX, le habían sido, según sus palabras, *arrebatadas por completo*"[24].

[23] STEPHENS, Chris, *Op. cit.*, p. 106.
[24] MENA, Manuela, *Op. cit.*, p. 50.

Además, Mena también hace alusión a una cita del teólogo alemán Dietrich Nonhoeffer, al que Bacon seguramente conocería, para apoyar esa teoría: "Avanzamos hacia una época totalmente escéptica, en que la gente, tal y como es ahora, no podrá ya tomarse en serio la religión"[25].

Este pensamiento va unido por tanto al miedo a la muerte, pues esta supone, en esta época, el fin de todo. Dicho miedo aparece en la serie *Cabezas*, que comenzó en 1948, y que fue, en las palabras que Sinclair cita de Bacon, "un intento por convertir cierta clase de sensación en algo visual"[26]. Dicha sensación era su temor a la mortalidad y su rebeldía contra la autoridad, analiza el escritor británico, quien también recuerda que el crítico de *Studio* opinaba sobre esta serie que "sus criaturas laceradas y atormentadas parecen habitar en parte en este mundo, mientras que la otra

[25] *Ibídem*.
[26] SINCLAIR, Andrew, *Op. cit.*, p. 120.

parte se nos antoja retirada a los sombríos dominios de la muerte"[27].

En el mismo sentido, el crítico Robert Melville comparó la obra *Cabezas* con la de Dostoievski y con la de Kafka, en cuya obra encontramos temas como el miedo y la amenaza.

En 1962 muere un antiguo amante de Bacon, Peter Lacy. Esta noticia supuso una confirmación de lo que Bacon había estado pintando. Sinclair enfatiza que para el artista "no había día que no pensara en la muerte"[28]. Esta tragedia alteró la temática de Bacon durante la década de los sesenta, así, cuando le sugirieron que podría usar su arte para apaciguar su dolor, creó *Estudio de tres cabezas*, donde se autorretrataba junto a dos retratos de Lacey. En 1965 pinta *Crucifixion*, una obra que Sinclair describe del siguiente modo:

> "La apabullante carnicería del experimento genético que tiene lugar en

[27] *Ibídem*, p. 121.
[28] *Ibídem*, p. 172.

el centro aparece observada por dos hombres sonrientes, situados a la derecha y ataviados con sendos trajes azules y blancos sombreros de paja; al mismo tiempo, una muchacha desnuda emplazada a la izquierda dirige una mirada casual a la escena de la masacre que tiene lugar en la cama que acaba de abandonar y a la mutilación del panel central. Sobre la cama farfulla una criatura babosa y sucia, con abundantes brazos humanos cruzados tras una capucha del Ku Klux Klan que se eleva sobre un rostro compuesto exclusivamente de sangre, dientes y cráneo. En el centro, dos patas entablilladas se prolongan hasta conectar con un vientre humano abierto en canal del que se escapan tripas y entrañas que ascienden hasta una difusa osamenta emplazada en el rojizo trono del poder"[29].

La sangre aludida en esta pintura, así como en la composición central del tríptico basado en el poema de T.S. Eliot, *Sweeney Agonistes*, de 1967, está inspirada tal y como analiza Mena, en la visión directa de pinturas como

[29] *Ibídem*, p. 207.

el *Cristo crucificado* de Velázquez o el *Tres de mayo* de Goya[30].

En 1971 fallece George Dyer en París, con quien Bacon mantenía una tormentosa relación. Dyer se había suicidado al tercer intento en la misma postura que el hombre de la obra *Tres figuras en una habitación*, pintado por Bacon en 1964, un año después de conocer a Dyer. Luigi Ficacci describe que la figura en este cuadro está formada por una mezcla entre sensualidad y descomposición y también que "está herida por una violencia desgarradora"[31]. La defunción de Dyer supuso, tal como apunta Sinclair, "una refutación del intenso miedo a la muerte que sufría Bacon"[32]. Otro importante análisis de este hecho que nos indica Sinclair es que Dyer logró matar lo que amaba, pues Bacon, aún viviendo veinte años más, no logró curar nunca la herida de aquel suicidio, "sangró en su interior

[30] MENA, Manuela, *Op. cit.*, p. 58.
[31] FICACCI, Luigi, *Op. cit.*, p. 61.
[32] SINCLAIR, Andrew, *Op. cit.*, p. 222.

sin que pudiera detener la hemorragia"[33].

Bacon intentó exorcizar el fantasma de Dyer a través de sus obras, de este modo su primer cuadro tras la tragedia fue *Tríptico en memoria de George Dyer*. En el cuadro se ve como el artista irlandés parecía representar su brazo tras Dyer, dando la sensación de que estaba introduciendo la llave en la cerradura para abrir juntos la puerta de casa. En *Retrato de hombre descendiendo la escalera*, retrata a Dyer sepultado bajando la escalera del estudio del pintor en Reece Mews y representando una despedida fría, oscura y formal. "La muerte ha separado a los amantes"[34], y Bacon da muestras de reconocerlo. Sinclair cita las palabras de la crítica Lorenza Trucchi:

> "A partir de este punto, se revela una auténtica *meditatio mortis* en numerosas obras, especialmente en el afligido *Autorretrato* de 1972, en el que el pintor se representa a sí mismo en

[33] *Ibídem*.
[34] *Ibídem*, p. 226.

una habitación vacía, aturdido y atrapado en una esperanza desesperanzada, y en el tenebroso réquiem titulado *Tríptico, agosto de 1972*"[35].

Sobre este último cuadro, Mathew Gale escribe que en él se representa el tránsito de Dyer a la muerte y que el cadáver nos evoca la exhibición heroica que David pintó en *La muerte de Marat*[36].

Bacon combatió su dolor a través de la representación del erotismo, su exorcismo más poderoso, como se puede ver en las representaciones pictóricas que creó durante los tres años posteriores a la muerte de Dyer: *Tres estudios de figuras en una cama*, *Dos figuras con un mono* y *Tríptico, marzo de 1974*. Respecto al citado exorcismo para paliar el dolor, Bacon confesaba a Sylvester a principios de los años setenta:

[35] *Ibídem*.
[36] GALE, Mathew, "Memorial" en VV.AA., *Francis Bacon*, *Op. cit.*, p. 217.

> "Ahora que me siento exorcizado, aunque nunca quedas exorcizado, porque puedes decir que te olvidas de la muerte, pero no se te olvida. En realidad, he tenido una vida muy desgraciada, porque todas las personas a las que quise realmente han muerto, y no puedes dejar de pensar en ellas; el tiempo no cura. Pero te concentras en algo que era una obsesión, y lo que habrías introducido en tu obsesión con el acto físico, lo introduces en tu obra"[37].

El abrupto final de Dyer quedaba plasmado también en *Tríptico, mayo-junio de 1973*, en el que sobre fondos negros encontramos su figura vomitando en un lavabo:

> "Arrojando sobre la alfombra una sombra con forma de murciélago que sugiere a un ángel de la muerte, y desplomado al fin en actitud animal sobre el retrete a la izquierda, abatido por un espasmo final. Se trata del suicidio representado en sentido inverso, de tres instantáneas que se leen de derecha a izquierda"[38].

[37] SYLVESTER, David, *Op. cit.*, p. 67.
[38] SINCLAIR, Andrew, *Op. cit.*, p. 227.

Es importante reseñar que la angustia que Bacon mostró en los cuadros que pintó tras el suicidio de Dyer, "nunca hubieran podido manifestarse en su vida diaria, que el pintor dedicaba a vivir. Su dolor era algo privado"[39], tal y como nos describe Sinclair.

La referencia a la muerte sigue presente en la obra de Bacon hasta el final de su vida, Rachel Tant recurre a las palabras de Michael Peppiatt para corroborarlo: "Pensaba y hablaba constantemente de la muerte"[40]. Asimismo, la representación de la carne abierta y la sangre se hace patente en diversos trípticos de la década de los ochenta o en obras como *Osamenta carnosa y ave de rapiña* y *Sangre en el suelo*. Por otro lado, el artista realiza numerosas declaraciones en relación a la presencia continua de la muerte, incluso como fuente de estímulo, reflexionando sobre el milagro de estar vivo:

[39] *Ibídem*, p. 230.
[40] TANT, Rachel, "Tardío" en VV.AA., *Francis Bacon, Op. cit.*, p. 245.

"Quizás yo tenga siempre un sentimiento de la muerte. Porque si la vida te estimula debe estimularte, como una sombra, su opuesto, la muerte. Quizás a ti no te estimule, pero tienes conciencia de ello lo mismo que la tienes de la vida, tienes conciencia de ello como del azar que decide entre vida y muerte. Y yo tengo clara conciencia de que a la gente le sucede eso, y en realidad también a mí. Siempre me sorprendo al despertarme por la mañana"[41].

Bacon reconoció abiertamente su miedo a la muerte: "Siento un inmenso resentimiento ante la idea de que no vaya a seguir viviendo"[42]**. Una de las razones de este miedo es que para él, tras la muerte no había nada: "Tengo la certeza de que no hay nada más después de eso"**[43]**. Al pensar en estos términos sobre la muerte, tampoco estaba de acuerdo con su propia inmortalidad, pues como recuerda Sinclair, Bacon confesó en una de sus últimas entrevistas a Richard Cork que**

[41] SYLVESTER, David, *Op. cit.*, pp. 69-70.
[42] *Ibídem*, p. 114.
[43] SINCLAIR, Andrew, *Op. cit.*, p. 309.

había hecho fabricar una mascarilla de sus rasgos, aunque, eso sí, arrepintiéndose tan pronto como vio su rostro embadurnado de escayola, exclamándole: "Odio la idea de la muerte, detesto la idea de que se acabe todo"[44].

Pero tampoco creyó en la inmortalidad de su obra a través del lucro de otros y esto se puede comprobar en dos comentarios que nos recuerda Sinclair: "Encuentro sumamente aburrida la profunda vanidad de esos viejos que intentan inmortalizarse a través de sus cimientos"[45] y "Nada me horrorizaría tanto como permitir a un viejo vanidoso que se perpetuara a sí mismo a través de un arte muerto"[46].

Sobre la conciencia de su propia mortalidad, Bacon detalló en una entrevista para Sylvester en 1975: "Me di cuenta cuando tenía diecisiete años [...] estaba mirando a una cagada de perro en la acera y de pronto lo

[44] *Ibídem.*
[45] *Ibídem.*
[46] *Ibídem.*

comprendí; ahí está, me dije, así es la vida"[47]. En este sentido, se puede concluir que su trabajo pone de manifiesto el sufrimiento del ser humano ante la certeza de la muerte. Una certeza en la que, desde la perspectiva de Bacon, tanto Jesucristo como el resto de los hombres son carne a semejanza de la que podemos encontrar en una carnicería.

> "Aunque las pinturas contemporáneas basadas en el color y en las heridas influyeron en sus imágenes, lo que él buscaba era crear un manifiesto universal acerca del sufrimiento del hombre. Sus cadáveres humanos y sus figuras de Jesucristo, colgado como un cordero en la carnicería, revelan su creencia en la mortalidad absoluta del hombre sin posibilidad de redención. *Por supuesto: somos carne; somos osamentas en potencia*"[48].

[47] SYLVESTER, David, *Op. cit.*, p. 114.
[48] SINCLAIR, Andrew, *Op. cit.*, p. 110.

BIBLIOGRAFÍA

LIBROS

FICACCI, Luigi, *Bacon*, Taschen, Colonia, 2006.

SINCLAIR, Andrew, *Francis Bacon*, Circe, Barcelona, 1995

SYLVESTER, David, *La brutalidad de los hechos. Entrevistas con Francis Bacon*, Ediciones Polígrafa, Barcelona, 2009.

CATÁLOGOS

VV.AA., *Francis Bacon*, Museo Nacional del Prado, Madrid, 2009.

www.ingramcontent.com/pod-product-compliance
Lightning Source LLC
Chambersburg PA
CBHW030549220526
45463CB00007B/3039